U0066678

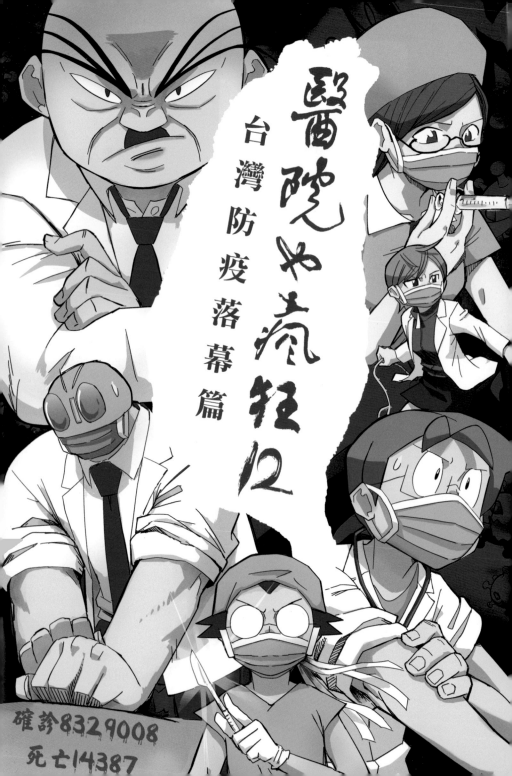

封面設計理念

　　這集《醫院也瘋狂 12》描繪了台灣這兩年多來,醫療人員防疫的心路歷程。感謝醫療警消人員的辛苦犧牲奉獻,許多醫護人員過勞倒下,也有許多醫護人員不敢回家深怕害家人染疫,家人也怕醫護人員在前線染疫傷亡,這些都讓人聽了相當不捨。

　　這段期間許多醫護人員上班,都要穿著厚重又不通風的防疫裝備,全身悶熱汗水淋漓,相當辛苦。另外許多同仁因確診被隔離,導致人力嚴重不足,剩下的醫療人員只好一個人當三個人用,許多人只能利用短暫空檔時間躺在地板上休息。這些醫療人員的血汗,為台灣擋下了新冠疫情的無情攻擊。

　　另外大家為了配合政府的各種防疫措施,也忍受生活上的諸多不便,大家也辛苦了!《醫院也瘋狂 12》紀錄台灣防疫期間的點點滴滴,我們特別在封面設計上結合以下元素:

- 用血色病毒當背景,象徵新冠病毒帶來的傷亡。

- 封面中間留白是台灣島嶼的形狀,象徵台灣疫情肆虐後嶄新明亮的未來。

- 左下急救顯示的紅色數字,是到政府宣布戶外口罩解封日 (2022 年 12 月 1 日) 為止,台灣總共累計確診 8329008 人,死亡 14387 人,我們悼念這些染疫逝世的民眾。

- 《醫院也瘋狂 12》的書名燙紅金,象徵疫情的險峻與醫療人員的血汗,其中「12」的「1」是電繪筆的形狀。

感恩致謝

【感謝購買】：向購買及推廣的朋友們說聲謝謝，我們會繼續努力。

【致敬醫療】：向台灣辛勞的醫療人員致敬，希望這本漫畫能為大家帶來歡笑，也讓民眾了解基層醫療的酸甜苦辣。

【感謝指導】：感謝馬肇選教授、陳快樂司長、黃榮村院長、醫療界及動漫界師長們的指導。

【感謝校稿】：感謝老爸、洪大、何錦雲和安璿等人協助校對。

【感謝刊登】：感謝《國語日報》、《中國醫訊》、《桃園青年》、台北榮總《癌症新探》、《台灣精神醫學通訊》和《聯合元氣網》等刊物曾刊登《醫院也瘋狂》。

【感謝動畫】：感謝無厘頭動畫和奈櫻協助製作醫狂動畫。感謝無厘頭動畫、藍清風和穆恰恰幫忙動畫配音。

【感謝翻譯】：感謝神獸、愚者學長和華九等人協助日文版翻譯。

【感謝單位】：感謝白象文化、先施印刷、開拓動漫 (FF)、台灣同人誌販售會 (CWT) 和千業影印等單位的幫忙。

【感謝幫忙】：感謝空白、芯仔、米八芭、藥師丸、費子軒、奈櫻、藍寶、土撥、哲哲、大東導演、尹嘉、蔡姊、莊富嵀、艾利、815、碩頂、小雨醫師、篠舞醫師、不點醫師、阿毛醫師、曾建華老師和湯翔麟老師等人的幫忙。

【感謝同仁】：感謝婷婷、艾珍和怡之一起在雷亞診所打拼。

【感謝親友】：最後要感謝我的家人及親朋好友，我若有些許成就，來自於他們。

團隊榮耀

【榮耀】：2013 台灣第一部本土原創醫院漫畫（第 1 集）

2013 榮獲文化部藝術新秀

2014 新北市動漫競賽優選

2014 文創之星全國第三名及最佳人氣獎

2014 「金漫獎」入圍（第 1 集）

2015 「金漫獎」入圍（第 2、3 集）

2015 同名主題曲「醫院也瘋狂」動畫達百萬人次觸及

2016 「金漫獎」首獎（第 4 集）

2016 林子堯醫師當選「台灣十大傑出青年」（文化領域）

2015-2021 六度榮獲「文化部中小學優良課外讀物」

【參展】：2014 日本手塚治虫紀念館交流

2015 日本東京國際動漫展

2015 桃園藝術新星展

2015 桃園國際動漫大展

2015 亞洲動漫創作展 PF23

2016 桃園國際動漫大展

2016 台北國際書展

2017 台中國際動漫博覽會

2017 義大利波隆那兒童書展

2018 桃園國際動漫大展

2018 法國安古蘭國際漫畫節

2021 台中國際動漫博覽會

2015-2023 開拓動漫祭 FF25-FF40

眼科：吳澄舜醫師、洪國哲醫師、羅嬅泠醫師
　　　吳立理醫師
骨科：周育名醫師、朱宥綸醫師
急診：蔡明達醫師、穆函蔚醫師
中醫：馬肇選教授、李松儒醫師、張哲銘醫師
　　　古智尹醫師、楊凱淳醫師、武執中醫師
牙醫：康培逸醫師、蕭昭盈醫師、李孟洲醫師
　　　留駿宇醫師、周瑞凰醫師、邱于芬醫師
護理：王庭馨護理師、劉艾珍護理師、謝玉萍主任
　　　鍾秀雯護理師、林品潔護理師、黃靜護理師
　　　陳小Q護理師、藺惠婷護理師、陳宜護理師
　　　孫郁雯護理師
藥師：王怡之藥師、米八芭藥師、陳俊安藥師
　　　蔡恬怡藥師、張惠娟藥師、李懿軒藥師
　　　林秀菁藥師、劉信伶藥師、李彥輝藥師
　　　巫宜潔藥師
營養師：楊斯涵營養師
心理師：馮天妏心理師、林昱文心理師、鍾秀華心理師
獸醫：余佩珊獸醫師、余育慈獸醫師
社工：羅世倫社工師
職能治療師：游雯婷治療師、張瑋蒨治療師

感謝醫療指導

精神科：所有指導過我的師長及同仁（太多了放不下）

小兒科：蘇泓文醫師、黃宣邁醫師

家醫科：李育霖主任、彭藝修醫師、林義傑醫師、林宏章醫師

腎臟科：張凱迪醫師、胡豪夫醫師

皮膚科：鄭百珊醫師、王芳穎醫師、陳逸勳醫師

腸胃科：賴俊穎主任、劉致毅醫師、陳欣听醫師

麻醉科：沈世鈞醫師

感染科：陳正斌醫師、王功錦醫師

心臟科：徐千彝醫師、陳慶蔚醫師

婦產科：施景中醫師、張瑞君醫師、林律醫師

泌尿科：蔡芳生院長、彭元宏主任、蕭子玄醫師、杜明義醫師

復健科：吳威廷醫師、沈修聿醫師、張竣凱醫師

放射科：卓怡萱醫師、陳侅昌醫師

胸腔內科：許政傑醫師、許嘉宏醫師

耳鼻喉科：翁宇成醫師、徐鵬傑醫師、曾怡凡醫師

神經內科：王威仁醫師、蔡宛真醫師、林典佑醫師、何偉民醫師
莊毓民副院長

新陳代謝科：王舜禾醫師、黃峻偉醫師

風濕免疫科：周昕璇醫師

一般外科：羅文鍵醫師、洪浩雲醫師

大腸直腸外科：林岳辰醫師

整形外科：黃柏誠醫師、李訓宗醫師

神經外科：林保諄醫師

推薦序－黃榮村
善良熱情的醫師才子

　　子堯對於創作始終充滿鬥志和熱情，這些年來他的努力獲得各界肯定，像是榮獲文化部藝術新秀、文創之星競賽全國最佳人氣獎、文化部漫畫最高榮譽「金漫獎」首獎、還被日本譽為是「台灣版的怪醫黑傑克」等，相當厲害。他不斷創下紀錄、超越過去的自己，並於 2016 年當選「台灣十大傑出青年」，身為他過去的大學校長，我與有榮焉。他出版的本土醫院漫畫《醫院也瘋狂》，引起許多醫護人員共鳴。我認為漫畫就像是在寫五言或七言絕句，一定要在短短的框格之內，交待出完整的故事，要能有律動感，能諷刺時就來一下，最好能帶來驚奇，或最後來一個會心的微笑。

　　醫學生在見習階段有幾個特質，是相當符合四格漫畫特質的：包括苦中作樂、想辦法紓壓、培養對病人與周遭事物的興趣及關懷、團隊合作解決問題、對醫療體制與訓練機制的敏感度且作批判。

　　子堯在學生時，兼顧專業學習與人文關懷，是位多才多藝的醫學生才子，現在則是一位對人文有敏銳觀察力的精神科醫師。他身懷藝文絕技，在過去當見習醫學生期間偶試身手，畫了很多漫畫，幾年後獲得文化部肯定，頗有四格漫畫令人驚喜的效果，相信日後一定會有更多令人驚豔的成果。我看了子堯的四格漫畫後有點上癮，希望他未來能繼續為我們畫出更多有趣的台灣醫療漫畫！

<div align="right">

考試院院長
前教育部部長
前中國醫藥大學校長

</div>

推薦序 - 陳快樂
才華洋溢的熱血醫師

當年我在擔任衛生署桃園療養院院長時，林子堯醫師是我們的住院醫師，身為林醫師的院長，我相當以他為傲。林醫師個性善良敦厚、為人積極努力且才華洋溢，被他照顧過的病人都對他讚譽有加，他讓人感到溫暖。林醫師行醫之餘仍繫心於醫界與台灣社會，利用工作之餘的有限時間不斷創作，迄今已經出版了多本精神醫學衛教書籍、漫畫和繪本，而這本《醫院也瘋狂12》，更是許多人早已迫不及待要拜讀的大作。

《醫院也瘋狂》系列漫畫描繪台灣醫療人員的酸甜苦辣及爆笑趣事，讓醫護人員看了感到共鳴，而民眾也感到新奇有趣。林醫師因為這系列相關作品，陸續榮獲文化部藝術新秀、文創之星大賞與金漫獎首獎，相當令人讚賞。此外相當難得的是，林醫師還是學生時，就將自己的打工積蓄捐出，成立了「舞劍壇創作人協會」，每年舉辦各類文創活動及競賽來鼓勵青年學子創作，且他一做就是堅持十多年，有著一顆充滿熱忱、善良助人的心，林醫師後來也因此榮獲「台灣十大傑出青年」。

林醫師一路以來持續努力與堅持理想，相當令人讚賞。如今他又出版了最新的《醫院也瘋狂12》，無疑是讓他已經光彩奪目的人生，再添一筆風采。

前心理及口腔健康司司長
前衛生署桃園療養院院長　　陳快樂

【LD】：
醫學生，帥氣冷酷，
總是很淡定的看雷亞
做蠢事。

【歐羅】：
醫學生，虎背熊腰，
常跟雷亞一起做蠢
事，喜歡假面騎士。

【雷亞】：
醫學生，天然呆少根
筋，無腦又愛吃，喜
歡動漫和電玩。

【政傑】：
醫學生，正義感強烈、
鐵拳力大無窮。

【龜】：
醫學生，總是笑臉迎
人，運動全能，特別
喜歡排球。

【歐君】：
醫學生，聰明伶俐、
古靈精怪，射飛鏢很
準，身手矯健。

【欣怡】：
護理師，個性火爆，
照顧學妹，打針技巧

【琪琪】：
護理師，愛美有潔癖，
冷面宣言。

【雅婷】：
護理師，內向溫和，
喜愛閱讀，熱衷於提

【金老大】：
醫院院長，愛錢如命、
跋扈霸道、滿口醫德
卻常壓榨醫護人員。

【皮卡】：
醫學生，帥氣高挑，
知識淵博、學富五車，
喜歡用古文講話。

【崔醫師】：
精神科主任，沉穩內
斂、心思縝密，有雙
能看穿人心的眼睛。

【龍醫師】：
急診主任，個性剛烈
正直，身懷絕世武功，
常會以暴制暴。

【總醫師】：
外科總醫師，個性陰
沉冷酷，一直嫉妒加
藤醫師的才華。

【李醫師】：
內科主任，金髮碧眼
混血兒，帥氣輕佻、
喜好女色。

【丁丁主任】：
外科主任，嗜酒如命、
舌燦蓮花，開刀技術
不佳。

【羅醫師】：
精神科醫師，懶惰邋
遢但相當聰明，兼差
當道士。

【加藤醫師】：
外科主治醫師，個性
大而化之，開刀技術
出神入化。

人物介紹

【芯仔】：
萬能小天使，會畫畫
和煮飯。愛吃肉。
FB《好奇怪 Sisters》

【兩元】：
作者，職業是漫畫家，
熱愛漫畫和環保。

【林醫師】：
作者，戴紙袋隱瞞長
相，真正身分是來自
未來的雷亞。

【月月鳥】：
耳鼻喉科醫師，頭上
有鳥窩，開朗幽默。

【恬怡】：
藥師，善良認真，擇
善固執。

【小黃醫師】：
新陳代謝科主治醫
師，學識淵博。
FB《糖尿病筆記》

【艾珍】：
雷亞診所櫃台，開朗直
率，熱愛健身。

【之之】：
雷亞診所藥師，優雅
從容，怕蟑螂。

【婷婷】：
雷亞診所櫃台，陽光
活潑，活力滿點。

【蘇董】：
醫學生，擅長打聽情報，被同學稱為「FBI局長」。

【百珊醫師】：
皮膚科主治醫師，美麗聰明、醫術精湛、充滿正義感。

【0.6 醫師】：
神經內科主治醫師，學識淵博，隨身攜帶扣診錘。

【空白】：
護理師畫家，率真可愛，愛吃肉。
FB《於是空白 -》

【張醫師】：
婦產科主治醫師，溫柔貼心、善體人意。

【米八芭】：
藥師畫家，活潑開朗、知識豐富。
FB《白袍藥師米八芭》

【馮心理師】：
心理師，溫文儒雅、學識淵博。
部落格《馮天妏 臨床心理師》

【芳穎醫師】：
皮膚科主治醫師，美麗幽默，醫術卓越。
FB《長庚皮膚科 王芳穎醫師》

【阿國醫師】：
眼科主治醫師，豪爽直率、帥氣型男，醫術精湛。

一千兩百則漫畫達標

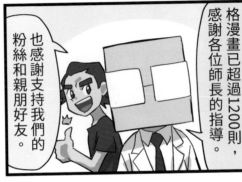

賀！醫院也瘋狂12順利出版了！

哇！我們迄今已經創作十年了耶！

一路走來，我們創作四格漫畫已超過1200則，感謝各位師長的指導。

也感謝支持我們的粉絲和親朋好友。

更向台灣這兩年來辛苦防疫的醫療警消人員致敬、也為傷亡者默哀。

脫紙袋

疫情終將過去！黎明即將到來！

台灣大家一起加油！

快篩症候群

我頭痛會不會是確診新冠？趕快快篩！

還好結果是一條線，沒事沒事～

很好啊。

會不會是偽陰性？會不會是潛伏期？

明天有症狀再驗就好。

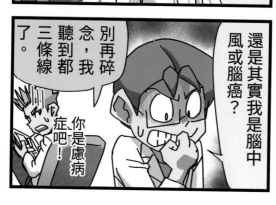

還是其實我是腦中風或腦癌？

別再碎念，我聽到都三條線了。

你是慮病症吧！

【補充】：慮病症患者常會過度不合理的害怕自己罹患了某種疾病。

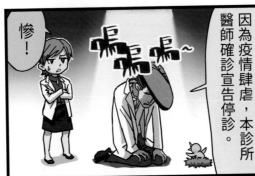
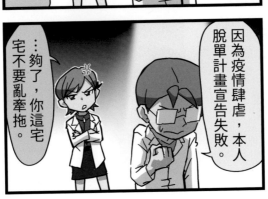

16

自選之人

【補充】：新冠病毒感染可能會出現味覺喪失的症狀。

哈哈哈！我乃天選之人！到現在都沒有確診新冠病毒！

丁丁主任你發燒到四十度，要不要快篩一下？

這不是發燒！是夏天天氣太熱！！

主任你咳得好嚴重，要不要PCR驗一下？

瑟瑟發抖

這不是咳嗽！是醫院空氣太差！！

便當真好吃！吃飽體力好，就是我的天選之人祕訣！

那不是準備丟的過期酸掉便當嗎？

很明顯味覺喪失。

自選之人啊…

天選邊緣人

丁丁主任確診新冠，阿一你幫他開這禮拜的刀。

本來就是我幫他開刀啊......

哇！希望主任早日康復，還好我沒中獎。

總醫師今天也確診了，阿一你幫他看一下門診。

喔好......

可惡，我最不會看診了......

明明可以找鄭副院長啊，大家都忘記他的存在了......

阿一連我也確診了！幫我主持全院會議！

哇哩......

大家都確診放假了，只有我被病毒嫌棄......

因為學長你從第1集就一直戴口罩到現在第12集啊，根本是病毒天選邊緣人。

嗚嗚～

呼呼！

等我從曾老師那學成歸來，就是醫狂復刊日！

青山依舊，綠水長流。修行期間代我跟曾老師請安問候。

光陰似箭、歲月如梭。歷經數十寒暑，林醫師始終癡癡等兩元歸來。

獵人都復刊了，兩元還沒回來嗎……

哈哈哈哈!!俺休息神功大成！回來復刊了！

嶄露頭角

哈哈哈哈哈哈哈

蛤？您是哪位？

已經變失智老人了嗎？

真真假假

爽啦！我終於買到蜘蛛人的公仔了！

哇！這模型做的好精細好像真人喔！

是吧！超逼真！

哇！這女生的臉好美麗，好像洋娃娃喔！

追劇中

嗯？所以假人越來越真，真人越來越假？

醫療血汗之牆

我看這新冠病毒也不怎樣啊？

對啊，我疫苗也沒打，還不是在這泡茶，小感冒而已啦。

【補充】：新冠病毒肆虐期間，台灣許多醫護人員不敢回家，深怕身上有病毒帶回家會傳染給家人。

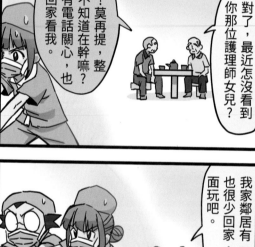

對了，最近怎沒看到你那位護理師女兒？

唉！莫再提，整天不知道在幹嘛？只有電話關心，也沒回家看我。

我家鄰居有一位加藤醫師也很少回家，我猜都在外面玩吧。

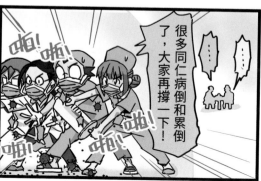

很多同仁病倒和累倒了，大家再撐一下！

咖！咖！咖！咖！咖！咖！

梅花座起源

因為疫情，政府規定吃飯要梅花座。

雷亞你知道梅花座的來源嗎？

不知道耶。

有人說靈感來自於男廁小便斗。

♪ WC MEN

原來如此！所以男生上廁所很防疫啊。

你也太好騙了吧⋯⋯

嚇不倒

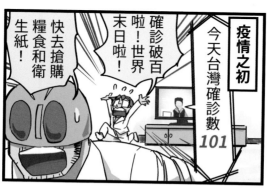

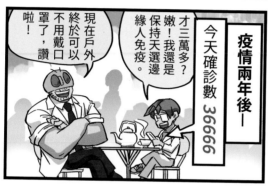

中秋月餅

中秋月餅真好吃，但怕變胖，一餐吃半顆再配綠茶就好了，我真機智。

雷亞每餐吃半個月餅會變胖啊！

真的嗎?!難怪我最近跑步瘦的體重又胖回來了。

胖字看起來就像是一個月加上一個半！所以半個月餅會變胖！

其實是肉字旁

了解！謝謝蘇董！所以要改吃整顆月餅才對吧！

太讚了吧！

那會變胖＋胖，**超級胖**。

禁止戶外烤肉

今年因為疫情，中秋不能在戶外烤肉。

沒有烤肉的中秋就不是中秋啊！

我想到了！我們可以在室內烤肉啊！

對耶，我們算同住室友！

我有點頭暈。

Co Co Co Co Co Co

他們一氧化碳中毒是因為在室內烤肉？

對，很白癡。但肉烤得還不錯。

嚼嚼

新醫師階級

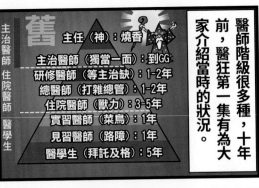

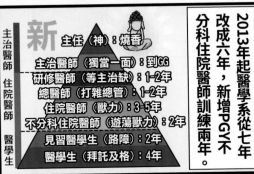

清冠一號

聽說清冠一號很厲害，網路看到廣告，沒事買來喝看看。

喝了後一直發抖拉肚子!!

大家好，清冠一號是中醫師處方藥物，不能自己亂買亂吃喔!

唐堂中醫　古杯杯醫師

清冠一號藥性偏寒，是治療確診退燒，不是預防用的處方喔!

羊毛醫師

台南人愛甜食

如果病人腹痛送到急診，血糖超過三百，可能原因是？

喔！雷亞同學竟然認真上課了。

李主任我知道。

病人是台南人。

當掉。

要考慮糖尿病控制不好，導致血糖太高的酮酸中毒，會出現脫水、腹痛和嘔吐等。

台南人不是都吃很甜嗎？

一降再降

隔離民眾憂鬱跳樓輕生─

未戴口罩民眾攻擊超商店員─

疫情讓大家壓力大，好多社會案件……

未來政府會擬定新的醫療政策，努力守護民眾身心健康。

喔喔太好了！

2023年

台灣醫療有新狀況了！

新年新氣象，是啥好消息？

最近台灣一堆缺藥，健保也將再調降許多藥物的健保給付。

……??

明星官司之替身攻擊

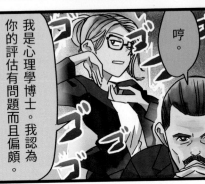

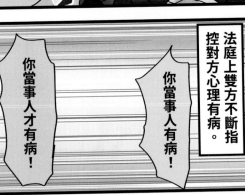

【補充】：2022 年國際知名的法庭官司之一。國際巨星強尼戴普（Johnny Depp）與其前妻安柏赫德（Amber Heard）雙方在法庭上彼此激烈攻防指控，雙方都請了精神科醫師和心理師出庭作證，指控對方的精神狀況有問題。

笑裡藏刀

ㄟ，護士幫我削蘋果。

婆婆，護理師的工作沒有包括幫忙削蘋果喔。

沒醫德！我老人家住院想吃點水果也不幫忙！

……你說得對，那我去廁所清洗刀具一下。

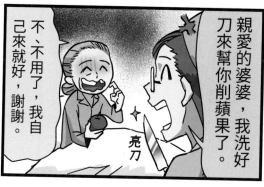

#!@$!#，老太婆倚老賣老了不起啊！

砰砰!!

親愛的婆婆，我洗好刀來幫你削蘋果了。

不、不用了，我自己來就好，謝謝。

亮刀

刮刮不樂

【補充】：第二格LD看的漫畫是UTIN老師所畫的漫畫《春風望雨鄧雨賢》，台灣歌謠之父——鄧雨賢先生的傳記漫畫。

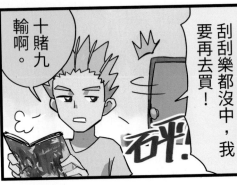

穿紅衣刮刮樂中

刮刮～刮刮～刮～

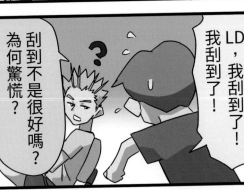

可惡！過年買四次刮刮樂都沒中，我要再去買！

十賭九輸啊。

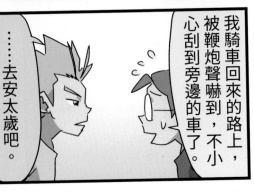

LD，我刮到了！我刮到了！

刮到不是很好嗎？為何驚慌？

我騎車回來的路上，被鞭炮聲嚇到，不小心刮到旁邊的車了。

……去安太歲吧。

強迫「正」

您好，請問您掛號要看什麼問題？

醫師我覺得我有強迫症。

會怕髒反覆清潔或洗手嗎？

不會。

會反覆檢查門窗或包包嗎？

也不會。

……那請問你的強迫症症狀是？

我每天都強迫自己打扮超正。

氣溫破紀錄

台灣花蓮玉里破紀錄40.7度！

天啊！今年的夏天有夠熱。

先生要不要買玉蘭花……

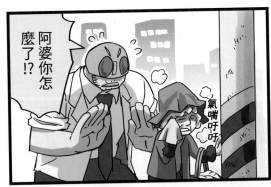

阿婆你怎麼了!?

氣喘吁吁

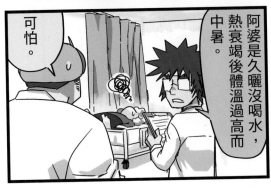

阿婆是久曬沒喝水，熱衰竭後體溫過高而中暑。

可怕。

針眼

嗯？我右眼皮紅腫一塊痛痛的，去給阿國學長看一下好了。

雷亞你這針眼（麥粒腫）太晚來看了。先吃抗生素和抹藥膏看看，沒改善可能就要割開引流。

幾天後——針眼手術

忍一下，會有點痛喔。

痛啊！痛啊！好痛啊！！！

嗚嗚嗚～痛到爆！以後不敢熬夜狂吃炸雞和揉眼睛了。

你的麥粒腫很賣力腫啊…

良心事業

唉，最近新聞又看到有無良店家的食品添加過量有害物質了。

對啊，俗話說「病從口入」。食品安全真的很重要，要好好留意。

哼！像我也是賣吃的，我可是良心事業，產品天然植物萃取，讓人吃得安心健康呢！

喔喔！阿伯你真是有良心的優良店家，請問你是賣啥吃的？

病房或許可以團購捧場。

賣檳榔。偶爾兼賣烤魷魚。

檳榔哪裡安心健康了啊?!是涼心事業吧!!

富不過三代

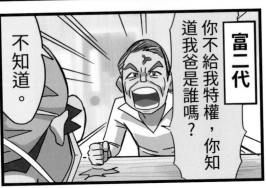

富一代

你不給我特權，你知道我是誰嗎？

不知道。

富二代

你不給我特權，你知道我爸是誰嗎？

不知道。

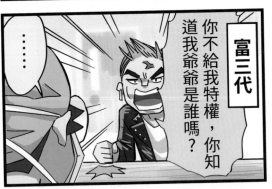

富三代

你不給我特權，你知道我爺爺是誰嗎？

……

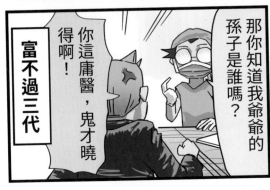

富不過三代

你這庸醫，鬼才曉得啊！

那你知道我爺爺的孫子是誰嗎？

經痛變胃痛

張醫師，我月經來時都會很痛，而且後期還會胃痛。

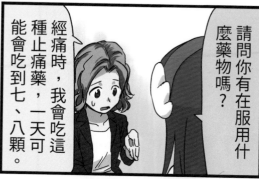

請問你有在服用什麼藥物嗎？

經痛時，我會吃這種止痛藥，一天可能會吃到七、八顆。

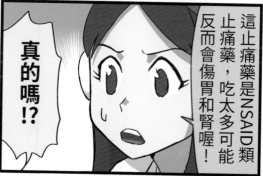

這止痛藥是NSAID類止痛藥，吃太多可能反而會傷胃和腎喔！

真的嗎!?

NSAID對經痛不錯，但如果效果不佳，要考慮是否有子宮內膜異位症等問題喔！

以後經痛不多吃了，不然反而會胃痛⋯⋯

行得正

芳穎女神好正！ 醫師我有病！

人正真好，真受歡迎~

耶嘿，我可不僅長得正，行得也正喔！

喔喔，指的是行事正派嗎？那很好啊。

行走在馬路正中央不算是行得正吧！！

櫃台新血—艾珍登場

診所原櫃台婷婷因懷孕生產請育嬰假

新櫃台是艾珍

婷婷有哪些事情是需要交班注意的？

當然有喔！我跟你說喔—

哇！這麼認真交班啊，真棒。

?!

真的假的？有這麼健忘金魚腦？

鑰匙沒拔？打翻飲料?!沒拉拉鍊?!

那個…你們是不是在說我壞話？…

言多必失

44

虛擬偶像—穆恰恰

雷亞你在臉紅傻笑個什麼勁？不會在看Ｘ片吧？

【補充】…VTuber是Virtual YouTuber的縮寫，指的是虛擬YouTube直播主。

最近有位Vtuber直播主深得我心，認真專業，聲音又很好聽。

誰啊？這麼喜歡。

噹噹噹噹！就是【魔王特助─穆恰恰】！

…

原來你是御姐眼鏡控。

我是欣賞她認真個性啦！還有一位向日葵茄子也很棒。

45

醫道合一

我已融會貫通精神醫學和民俗信仰的智慧，現在無所不知、無所不曉。

哇！羅學長好厲害！可以示範一下嗎？

請教羅天師，我最近都做淹水的惡夢。

你應是因為最近壓力大。

我沒壓力啊？

呃⋯是喔

那可能是小時候有落水瀕死的創傷經驗。

也沒有啊？

呃⋯是喔

學長你遜掉了啦！

少囉嗦！你是上輩子欠人錢被水鬼纏身才做惡夢！要花錢消災！

果然如此！請問要捐多少錢我馬上捐！

這樣也行?!

催眠忘記

羅醫師，我遇到渣男被騙了好難過！我想催眠忘記這傷痛！

喔是你喔……感情又不順了嗎？

對!!

這是我第一次做催眠，有啥要注意的嗎？

這個嘛……應該是沒問題啦，忘記渣男嘛……

畢竟之前已經幫你做過好幾次了…

啥?!真的假的?!

貼心

正妹正夯

正妹里長候選人

我要遷戶籍支持我家小渝!

2號!

2號!

正妹皮膚科醫師

醫師我皮在癢!

李主任你真的是皮在癢,你老婆在後面…

正妹獸醫師

汪汪,我禽獸!

不,你禽獸不如!!不如把你給……

喀擦喀擦

老婆大人刀下留情!我錯了!!

沒「四」就沒事

周哥，為什麼很多醫院都沒有四號或四樓啊？

因為「四」諧音「死」不吉利吧，很好猜。

學弟！醫院中的四很可怕！絕對不能存在啊！

這麼可怕?!

以前

嗯？這床病人呢？我昨天才幫他開刀的。

他剛去四樓。

蝦米！去世囉?!昨天手術很成功啊!?

成人 ADHD

我又沒點這道菜，你怎麼又送錯了！

對不起！馬上幫您重送。

啊啊啊～要拖稿開天窗啦！畫畫一直分心好沒效率啊！

奴才別畫了來嚕我

啊！剛好像有紗布放在病人肚子忘記取出來。

怎辦?!剛不是有點過數量？趕快拿出來。

鳳梨醫師

ADHD注意力不足過動症不只有小朋友會得喔！部分人長大後仍有注意力不集中、容易分心出錯、忘東忘西、靜不下來和容易衝動等症狀，可以找專業身心科醫師評估喔。

51

冷笑話

加藤你被一位阿伯投訴了，自己有空回啊。

真假?!他寫了啥？

他說你讓他痛不欲生，生不如死。

咦?我記得他盲腸炎開刀很順利，半小時就開完了啊？

他寫你術後查房時一直說冷笑話，害他一直笑到傷口很痛。

不可能！我的笑話一點都不冷！

NO!

阿伯我把你盲腸割掉後，你以後都不會常忙了喔。

那時候

哈哈！這什麼爛笑話！痛痛！痛

祖宗十八代

我決定了，這次我要出來選民意代表。

你要跟我競選?!

選賢與能，為了社稷蒼生，我不入地獄，誰入地獄。

你如果要選，我會翻出你祖宗十八代喔！

你說什麼?!

嘿嘿，怕了吧！我會把你爸媽叫啥住哪都查得水落石出。

太好了！多年來，我一直想知道生父是誰？麻煩你了！

……

減肥筆

小黃醫師減肥瘦身大成功。

跪求小黃醫師的減重祕訣。

既然你誠心誠意地發問了，那我就大發慈悲地告訴你！

最重要的是飲食控制、作息調整和適當運動健身。

嗯嗯！

如果還是過度肥胖影響到健康，可以找專業醫師評估是否適合藥物、減肥筆或手術等其他方式。

原來還有其方式可以考慮喔。

大美人

小黃醫師，聽說你太太很美。

對啊，她可是大美人。

不只美，還是大美人嗎？

李主任好，我是晴天，住雲林莿桐鄉大美村，我先生承蒙您關照了。

原來是住在大美村的人嗎？

的確也是大美人啦！

遊戲課金更省

ㄟ，你不要整天玩遊戲課金浪費錢了！

你已經是個成熟的大人之類的好了。學點投資之類的好嗎？

我平常省吃儉用，課個一兩吃你的牛排啦！單還好吧！

可惡！竟然想用食物封我口，剛好我還有點餓。

不過兩元說的也是有幾分道理，不然來研究一下股票好了。

股票感覺是一種數學，跟醫學應該不會差太多吧。憑我的機智一定可以掌握財富密碼的。

對不起！！我錢都被股票套牢了！稿費下個月才能給你！

對不起！！我不該勸你投資的！成熟大人就應該要保持童心打電動！

沒自信原因

嗚……

我女兒憂鬱很嚴重，功課差、沒自信、沒朋友、啥都不會！

我會跳舞……

你長得不好看，跳舞沒人會想看！能在一起才功課吃飯嗎?!

小美是我朋友……

小美看起來就是不念書的壞小孩，你就是跟他在一起才功課差！不准當朋友！

你看動不動就哭，好沒用！醫師你要負責治好她！

嗚嗚～

有問題的人是你吧。

「鑽」門專家

你們關診了喔？可以讓我加掛嗎？我特地從外縣市來看？

呃……我幫你問問看醫師。

醫師我第一次來不清楚看診時間，請高抬貴手讓我看診。

好吧，但以後要注意時間喔，同仁都很辛苦，也要下班休息。

咳！

第二次看診

今天路上塞車，我這次又晚到拜託…

硬要鑽

小心撞到頭啊！下不為例喔！

咔 咔

第三次看診

今天颱風下雨，我又晚到了拜託……

鬼啊!!

神父嗎！我們這需要驅邪！

轉圈圈

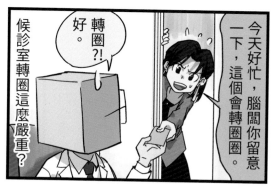

候診室轉圈這麼嚴重？

轉圈?!

好。

今天好忙，腦闆你留意一下，這個會轉圈圈。

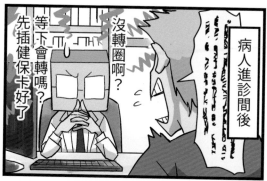

先插健保卡好了

等下會轉圈嗎？

沒轉圈啊——

病人進診間後

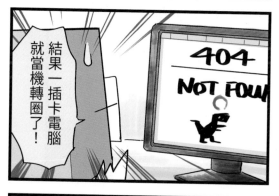

結果一插卡電腦就當機轉圈了！

404
NOT FOUN

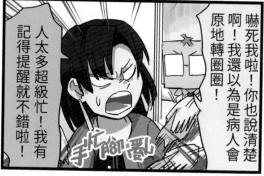

人太多超級忙！我有記得提醒就不錯啦！

嚇死我啦！你也說清楚啊！我還以為是病人會原地轉圈圈！

手忙腳亂

一樣不一樣

醫師我要照拿藥。

好,拿跟之前一樣的藥物嗎?

不是一樣藥物,是兩樣藥物!

!!

那就是一樣的兩樣藥物對吧!

不,是兩樣一樣的藥物!

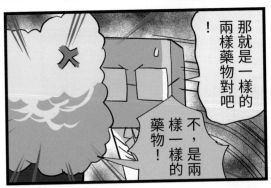

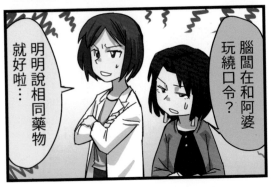

腦闆在和阿婆玩繞口令?

明明說相同藥物就好啦⋯

60

編劇人才

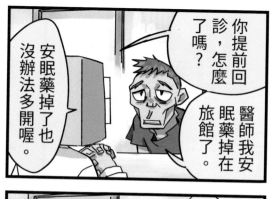

醫師我安眠藥掉在旅館了。

你提前回診，怎麼了嗎？

安眠藥掉了也沒辦法多開喔。

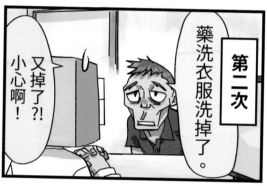

第二次

藥洗衣服洗掉了。

又掉了?! 小心啊！

第三次

藥被小偷偷了。

……

第N次

藥被狗啃了。

……你很有才華，要不要應徵編劇？

專業人士

這則出場人物太多了，我不想畫了啦！

你以為是在畫【威利在哪裡】喔！

這則背景太複雜，我不想畫了啦！

你以為是在畫【清明上河圖】喔！

這次的稿費。

哈哈開玩笑的啦！專業人士就是該有求必應！

犧牲小我

兩元你怎麼昏倒在地上?!

我窮到要被鬼抓走了⋯⋯物價齊漲⋯⋯房租⋯⋯車貸⋯⋯

以後獵人燒給我吧⋯⋯

振作撐住啊!!我幫你加薪!!

聽說作家死後,作品會大紅大賣大賺錢。

放著也不錯?

那你就委屈點吧。

啊啊啊~

不要當真啊!!

環保樹葬

兩元你那麼環保，死後你想怎麼安排啊？

喔喔問得好！

我已經想好了，我以後要樹葬。

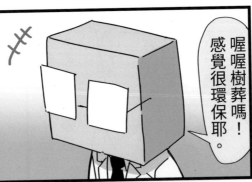

喔喔樹葬嗎！感覺很環保耶。

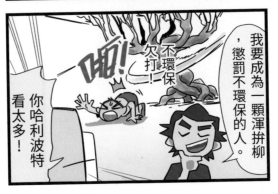

我要成為一顆渾拚柳，懲罰不環保的人。

不環保！欠打！

OH！

你哈利波特看太多！

【補充】：渾拚柳 (Whomping Willow) 是世界知名奇幻小說《哈利波特》中的一棵魔法樹，它會以樹枝暴力攻擊任何經過的對象。

好想得金漫獎

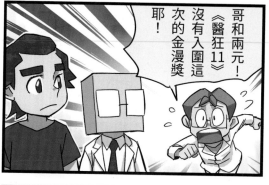

哇！2022年金漫獎損龜沒入圍！

沒入圍
金漫GG

哥和兩元！《醫狂11》沒有入圍這次的金漫獎耶！

平常心，本來台灣就很多優秀的漫畫啊。我們創作初衷是為了衛教正確的醫學知識。

我比較在意今天晚餐我們要吃啥？

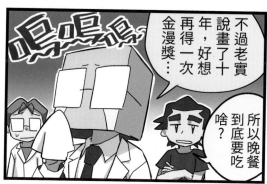

不過老實說畫了十年，好想再得一次金漫獎⋯

所以晚餐到底要吃啥？

嗚嗚嗚

謝天謝地

醫師我頭暈、胸悶、呼吸不順，做很多檢查都找不出原因。

是不是功德捐款不夠多。

聽起來有可能是自律神經失調，我幫你治療看看，你自己也要調整生活。

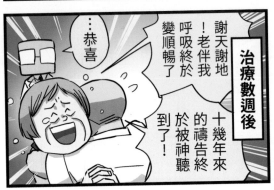

治療數週後

謝天謝地！老伴我十幾年來的禱告終於被神聽到了！呼吸終於變順暢了

…恭喜

馮心理師

馮心理師是位學識淵博、溫文儒雅的人。

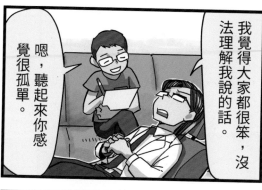

我覺得大家都很笨，沒法理解我說的話。

嗯，聽起來你感覺很孤單。

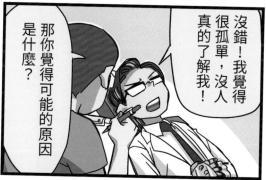

沒錯！我覺得很孤單，沒人真的了解我！

那你覺得可能的原因是什麼？

因為大家真的都很笨！都是大笨蛋！

⋯⋯好喔。

減肥另一半

對不起，你是個好人。
但我不喜歡肥宅。

嗚嗚嗚⋯

我要化悲憤為力量，
這次一定要認真運動
減肥！

網路上文章說，減肥
有一半的人因為會失
敗而放棄。

這次不一樣
！我會認真
減肥！我一
定是另外一
半！

另一半則是失敗了還
不放棄，繼續失敗。

胖

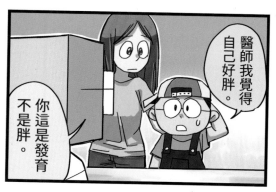

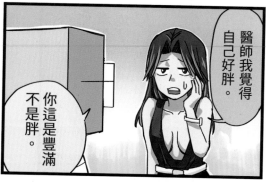

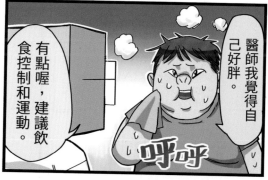

AI體重機

雷亞醫師聽說你想減肥？有一款最新人工智慧體重機很厲害喔。

喔喔太好啦！我一直減肥失敗。

他有啥厲害之處？

這AI會自己根據使用者的個性去調整語音內容。

也太酷了吧！

第一天

哇！起床瘦了一公斤！

笑死！明明只是剛睡醒尿尿完，輕度脫水而已。

第二天

看吧！今天就胖回來了，吃宵夜還想瘦，笑死！

這體重機會讓人氣死啊！

越減越重

我現在常在公園跑步，一定可以成功減肥的！

……好熱喔

這飲料看起來很好喝！喝一下比較不會中暑。

笑死！你跑完後反而更「穩重」了！

公園拍狗

雷亞開始在公園跑步，常常會自拍和拍狗狗。

咔嚓！ 咔嚓！

當然有跑啊！

你真的有跑嗎？我看都在散步自拍。

你根本是狗狗癡漢！

像我會追著狗狗拍照。

咔嚓！

這佔了八成的運動量吧。

也會被狗狗熱情追著跑。

汪！汪！汪！

嫌多嫌少

醫師，我不想吃太多藥怕會洗腎。

藥物適量使用是安全的，我可以開輕一點給你。

領藥處

哇！醫師一天只開一顆藥物給我吃啊。

他應該很高興吧。

我可是用藥精準！

醫師才開一顆藥真是小氣！

疫情後中秋烤肉

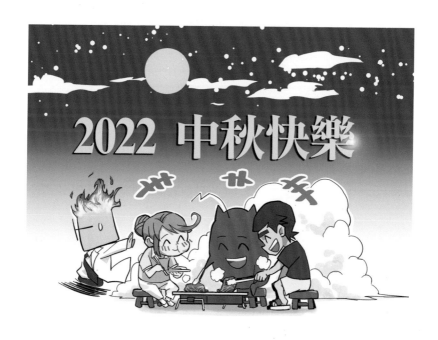

治療失眠妙方

失眠中

上班累過頭反而失眠，吃安眠藥也睡不著。

懶惰男，你有沒有不用吃安眠藥，就能助眠的方法？

喔喔當然有啊！來，你先躺著我來教你。

首先吸氣，然後慢慢長長吐氣出來，感受自己腹部起伏。

喔喔！好像有稍微放鬆一點點。

然後再吃下一顆安眠藥——

哇！

你這庸醫！根本一樣啊！

夢遊物理性療法

醫師，我吃安眠藥會夢遊亂走怎辦?!

那就不要吃。

但我不吃會失眠。

可以換別顆或其他非藥物方式。

不管！我一定要吃安眠藥！吃好吃滿！

唉，藥只是輔助啊。看你如此堅持，只好給你這抗夢遊法寶，睡前用吧。

當晚睡前

……

請在床周圍地板放滿積木。

LOGO

哪個颱風?

奈格颱風預計近日影響台灣天氣。

哇!奈格要來了,週末原本想爬山的。

啥?哪個?

就奈格啊,奈格颱風。

啥?你說哪個颱風?

雷亞你耳背嗎?!奈~格~颱~風~!!

我在玩手機遊戲啦!到底是哪個颱風啦?!

打破砂鍋問到底

各位同學要有獨立思考力，要質疑一切！

我思故我在

請問為什麼要質疑一切？

因為是院長我說的！

為什麼院長說的就對？

因為我吃過的鹽比你吃過的米還要多！而且我是院長！

為什麼要一直強調是院長？

噗咻！！

你們這群白癡！！

為什麼他吐血送急診？

為什麼我們不能質疑他？

捐血

哇！政傑你又去捐血啊，好熱血！

捐血一袋救人一命！

但剛剛有人捐血被警察抓走耶。

捐血怎會被抓？他有血液傳染病嗎？

聽說那人帶了很多來路不明的血袋，說是自己喝剩的。

噗！

超能力

喔喔！診所還是那麼多人排隊啊，真厲害。

林醫師叔叔好有趣，而且知道我在想啥。

莫非他能透視人心？我來偷偷觀摩一下他看診。

他壓著太陽穴沉思問診，難道是用腦波感應?!

改天一定要跟他請教一下這超能力！

天啊！看了太多病人了，我頭好痛。只好吃止痛藥繼續硬看了。

事實上

81

網路成癮四「不」曲

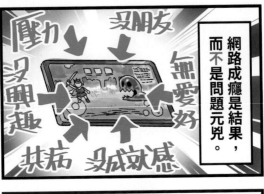

網路成癮是結果，而不是問題元兇。

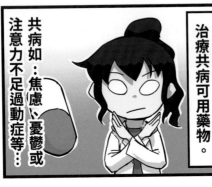

網癮本身不靠吃藥，需要調整生活心態，治療共病可用藥物。

共病如：焦慮、憂鬱或注意力不足過動症等…

網癮不是禁止用網路，而是要教導健康使用。

玩到老、學到老

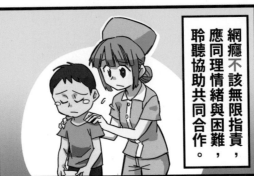

網癮不該無限指責，應同理情緒與困難，聆聽協助共同合作。

【補充】：共病症（Comorbidity）指的是當生某種病時，有可能會會同時罹患另一種疾病。

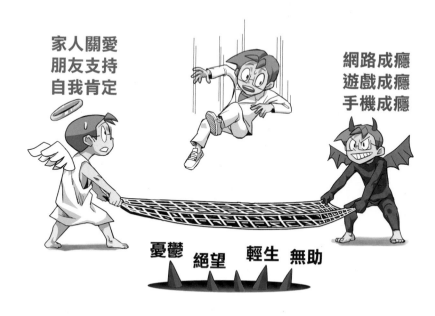

以身作則

嗯嗯……

媽我回來了。

猛滑手機

媽我跟你說：我今天交到一個新朋友！

還有老師稱讚我很乖！

嗯嗯……

是喔？

一回到家就玩平板?!還不趕快去念書寫作業！

你自己也一直在滑手機啊！

身教重於言教，家長要以身作則，不要兩套標準喔。

84

久坐傷身

小明你已經玩一天電動沒起身喝水…

老媽妳少囉嗦！打電動又不會死！

【補充】…血栓是在血管中形成的血塊，可能會引起血管阻塞，嚴重的甚至可能會導致中風。

他久坐造成血栓引發腦中風。

嗚嗚，他還嗆我說打電動不會死的！

嗚嗚～

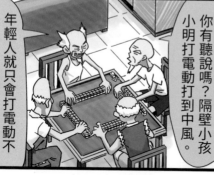

你有聽說嗎？隔壁小孩小明打電動打到中風。

年輕人就只會打電動不爭氣，像我們玩麻將才是國粹，健康又動腦。

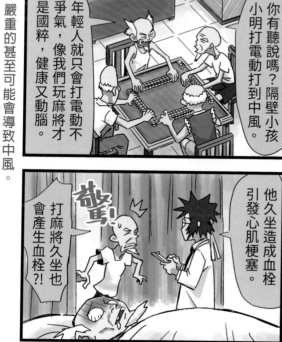

他久坐造成血栓引發心肌梗塞。

打麻將久坐也會產生血栓?!

驚！

動漫跟風

好無聊喔…看完電馭叛客cyberpunk後，不知最近還有啥動畫好看。

好無聊！

林醫師喜歡這個。安妮亞的微笑。

好可愛

噁心死啦！你不要跟風模仿間諜家家酒啊！你是間諜8+9吧！

我哪有跟風啊?!我可是真愛啊！我可是從漫畫第一集就買到現在耶！

你這蘿莉控不要再狡辯了！

碎碎碎

碎

86

救不救

你幹嘛收那病人?!他的病沒救啊!

沒努力拼拼看怎麼知道!?

而且如果開刀失敗馬上就會死啊!

病人說他生不如死想拼一把啊!

好啊!但就算開刀成功也多活沒多久啊!

他說他人生還有事情想完成啊!

就算病人想拼,死了家屬可能還是會告你啊!

真難。

爭論不休!

我問心無愧!

難上加難。

新版 TPRM

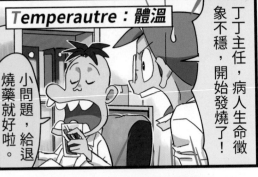

Temperautre：體溫

丁丁主任，病人生命徵象不穩，開始發燒了！

小問題，給退燒藥就好啦。

Pulse：脈搏

主任！病人的脈膊開始變快，血壓也降低了！

小問題，點滴全速Full Run。

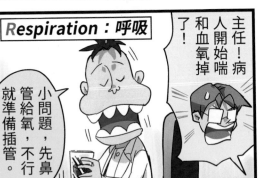

Respiration：呼吸

主任！病人開始喘和血氧掉了！

小問題，先鼻管給氧，不行就準備插管。

Money：錢錢

呃主任…，病人家屬說他沒錢。

大問題！浪費我時間！直送太平間！

【補充】：生命徵象（Vital signs）是醫師在臨床評估一個病人健康狀況的重要指標，其中包括了TPR和BP，T代表體溫（Temperature）、P代表了脈搏（Pulse）、R代表了呼吸（Respiration）、BP代表了血壓（Blood pressure）。

判若兩人

醫師我覺得自己蒼老好多，頭暈、胸悶、胃食道逆流又肩頸痠痛。

無力～～

嗯…偶爾還會有手麻或是呼吸不順嗎？

有耶！醫師你怎麼知道?!

好神！

找不出原因的不舒服，要考慮自律神經失調，我開藥給妳試試看。

醫師我身體不適都好了，感覺年輕十歲！

這不只是年輕十歲吧！這根本是不同人了吧！

狀態極佳！

解封

一般人解封日

YA！邊境解封，我們可以出國了！

之前趁日幣大跌買好了！

醫療人員解封日

累死了⋯一堆同事確診隔離，人力不足，一人當三人用⋯

已經好幾天喝珍珠奶茶當三餐了⋯⋯

鐵火鍋

會錯意大師

醫院評鑑說我們醫院有醫師儀容不整。

遺容不正?那就找人PS一下遺照就好啦。

拖鞋

就是在說你!阿一你除了開刀之外,上班請多用點心!

要我用點心嗎?好吧。

點心真好吃。

我不是叫你吃點心,你這小兔崽子!

我屬鼠不屬兔喔,你連我生肖都忘了嗎?

我是在罵你啊!!

多肉動物

多肉植物胖胖的好可愛喔～

哇！雅婷你喜歡多肉的東西啊。

對啊，胖胖QQ很可愛。

我最近每天開刀都吃便當沒運動，變成多肉動物了。

?

加藤學長的撩妹功力真是慘不忍睹

至少學長是刀神，比你多肉宅宅好。

就是…那個…

?

2022台灣強震

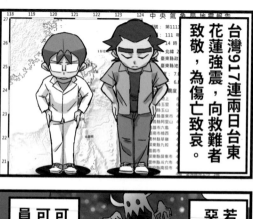

台灣917連兩日台東花蓮強震，向救難者致敬，為傷亡致哀。

可能罹患恐慌症，可以向專業醫療人員求助。

若是地震後持續做惡夢或恐慌害怕。

災難新聞影片，盡量不要反覆觀看以免造成心理過度負擔。

也多關心親友狀況，並小心餘震的發生。

大家一起做好地震演練。若遇到危險也記得要適當求助，加油！

金魚腦化身

慘，我又忘記我把機車停哪邊？

ㄟ你車明明停在旁邊啦！

痛！

哈哈，感謝。有時候自己金魚腦到都懷疑失智了呢。

你是心不在焉和注意力不足，不是失智！這本《失智不失志》都有寫啊！

哇！O.6醫師你好厲害喔！寫了這本書造福民眾！

喂，我明明是和你一起寫的啊！

還是幫他排個腦部CT好了

【補充】：腦部 CT 指的是腦部斷層掃描，可以用來協助評估失智症、腦出血或腦部腫瘤等問題。

96

老人斑

…

這、這是……

老人斑?!

……

看起來是曬斑,要做好防曬,可以先抹藥膏,不行就打雷射。

太優秀了!在護理站也穿全套隔離衣防疫,也不怕悶熱!

琪琪不是才嫌隔離衣很醜,說不想穿?

畫圖AI

最近大家都在討論自動畫圖AI，電腦好厲害。

以前電腦只會選土豆哩

哼！冷血無情機器人畫的圖，哪有我們這些熱血職人畫家的靈魂?!

你看這就是AI生的圖，又快又好又美。

這圖真香！AI好棒棒！

不對！我應該擔心才對！AI會不會害畫家失業?!

你明明兩格前還很自信說不會被取代的。

不過又想了想，你笑話那麼冷，AI應該永遠無法理解，更別說取代了。

我的笑話一點都不冷！It's very Hot!

98

兩種人

我流鼻水不知道是不是確診，加藤醫師可以幫我快篩一下嗎？

喔好啊，免緊張啦！我猜是感冒而已啦！

呼~還好是陰性，我好怕傳染給病人。

真體貼，不過病人傳給你機會比較大啦。

阿伯你發燒又咳嗽，可能是新冠病毒感染。

咳！俺只是過敏不用住院，我要回家啦！

建議你住院。

太平間

唉⋯⋯佛渡有緣人啊。

丁丁主任，請問你這手術成功率有多少？

阿伯你放心，我是國際權威、經驗老道，我開這手術已經有99個了！

哇！真的很多經驗，那手術都成功嗎？

這個嘛……雖然目前手術都是失敗…

都失敗你還敢說自己是權威！

你有所不知，這手術的成功率是1%……這代表……？

前面失敗99就代表第一百個鐵定會成功！

原來如此！丁丁主任你是我救星！

成名原因

外科年會

丁丁主任，我有個問題想問很久了。

嗯？

為啥你開刀的技術那麼差，卻還是那麼有名？

唉⋯阿總你有所不知，我年輕時候可是跟加藤一樣，手巧得很呢！

我是因為酗酒，開刀會手抖，技術才變差的。

沒想到你有自知之明啊。

噗！

後來我靠著三寸不爛之舌和買新聞廣告，不小心就出名當到主任了。

唯一朋友

我說過幾次了！我喝酒是因為工作要應酬！

應酬到大半夜，不管了嗎?!家裡都

妹妹不要怕

我和兔兔會保護你

抖抖抖

妹妹最近吃藥後還有幻聽嗎?

醫師叔叔，聽到幻聽了喔。現在沒

很棒，進步很多了喔。那代表你

可是醫師叔叔我好難過喔⋯

痛哭～

現在家裡沒人可以陪我說話了。

!

獨立思考

精神病患者有時候會有幻覺妄想，所以我們要保持著獨立思考能力，適當質疑，不能盡信。

……

崔主任你怎能確定病人的說法不是真的？

真假需要證據和思辨，但比較荒誕的像是被外星人綁架，這種妄想機會比較高。

舉手～

但搞不好真的有外星人啊？

不是要否認外星人的存在，而是就算病人說有外星人，敘述邏輯也要合理。

不服！

但或許有人類不了解的超次元神祕力量在干涉我們這宇宙啊？

雷亞同學你很有想像力，等等下課後來掛我的門診繼續討論吧。

堅持

時間

兒子你一直抽菸對肺不好……

咳咳，少囉嗦！我抽菸是幫助思考！

請節哀，你長期抽菸導致肺癌第四期合併多處轉移。

不會吧！我還那麼年輕！

醫師看得如何了？

醫生說沒事啦！我之後會戒菸啦！

那就好，我擔心死了。

那應該是季節性過敏吧，時間過了就會好了，來吃飯吧！

時間嗎…希望我能有更多時間…

被害妄想

後面那面具男笑得好變態，一定是要綁架我。

這是我出去玩買的土產請你吃。

同事一定是心懷不軌，想要下毒害我。

持續不安感，有可能是過度焦慮、沒自信、或有被害意念，服用適當藥物或心理治療能改善。

是這樣嗎？⋯⋯

其實醫師你也被他們收買了吧！你開的藥也有毒吧！！

看來可能是被害妄想啊⋯⋯

難題

皮卡聽說你啥都會，是會走路的醫學百科。

略懂略懂。

考你，酒癮病人戒斷發作，首選藥物是什麼？

優先考慮用不需經過肝臟CYP450代謝的Lorazepam分次服用。

果然是博學多聞、學富五車！

話說等等中餐大家想要吃什麼？

皮卡好像陷入苦思。

吃啥真的是千古難題。

五行病

這個嘛……

嗝，皮卡醫師為啥我的病一直不會好？

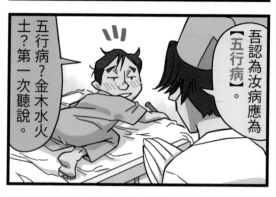

吾認為汝病應為【五行病】。

五行病？金木水火土？第一次聽說。

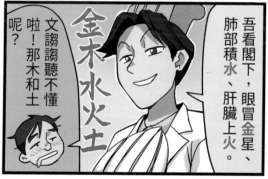

吾看閣下，眼冒金星、肺部積水、肝臟上火。

金木水火土

文謅謅聽不懂啦！那木和土呢？

若再不戒酒恐怕會行將就木、入土為安。

窮貴婦

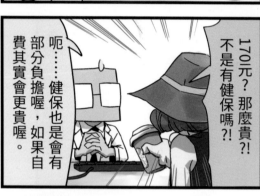

謝謝林醫師治好我的自律神經失調。

不客氣,那請去櫃台批價結帳170元。

170元?!那麼貴?!不是有健保嗎?!

呃……健保也是會有部分負擔喔,費其實會更貴喔,如果自費其實會更貴喔。

醫師你好沒醫德!我是窮苦人家,你要給我優惠,免收掛號費才對!

你說你啥家?

名牌寬沿帽

高級套裝

名牌墨鏡

珠寶項鍊

珠寶耳環

頭好痛⋯

爸你在吃什麼藥?

頭痛吃止痛藥啊。

還是痛,我再多吃幾顆止痛藥。

阿爸不要吃太多止痛藥,小心會爆肝啊!

⋯⋯

新冠後遺症

新冠確診康復後，還是會腦霧、失眠、胸悶又容易喘。

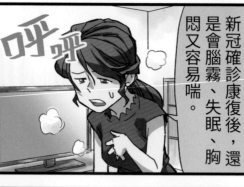

【補充】：腦霧指的是腦部認知功能減退的症狀，像是記憶力、專注力或理解力變差等，就好像腦中好像有一層霧讓腦袋不太清楚。

胸腔科

肺活量、心電圖、X光和抽血都正常，應該不是心肺問題。

心肺都正常為什麼會不舒服？

神經科

腦部影像檢查大致正常，初步排除腦炎、腦出血或是失智問題。

所以也不是腦部問題？

身心科

生理檢查都正常，可能是確診造成身心壓力大，影響到自律神經，吃點藥會改善。

確診康復後還是不能鬆懈啊。

追蹤網紅

這位網紅好紅好多追蹤喔，我長大後也要跟他一樣！

三更半夜誰在唱歌吵死人啦！

你作息不正常，抽血報告都是紅字，要去很多科追蹤。

什麼!?

很紅很多追蹤！我夢想成真了！

啥狀況？

賭博成癮

我賭博賭到債務高築、妻離子散……嗚嗚……

失落…

聽起來很嚴重，建議你接受心理諮商調適心態。

我有預感這次一定可以戒賭的！

喔？這麼有把握？

我保證！不然我跟你打賭！

……

疫苗衛教

醫師，打疫苗會不會很危險？

打疫苗整體是利大於弊。

但我看新聞說會心肌炎和血栓！

這沒人說得準，如果擔心也不勉強。

雷亞你苦口婆心說那麼多也沒用啦。

……我心好累。

我都直接說不打疫苗會死喔！

你這嚇人吧！

謝謝收看

一百多則漫畫終於畫完了，我快爆肝了……

兩元你太嫩了！衛教學子正確的醫學知識，可是我們的重要使命啊！

全彩漫畫又超過一百則，你行你來畫啊!!

哇！超不防疫的飛沫口水攻擊！

話說每集最後你不是都會唬爛說要出長篇嗎？

咳咳，關於這點，我正要說，我們這次…

終於放棄了。

並沒有!!我一直有在努力準備好嗎!!

防疫公益歌曲MV《抗疫一心》

感謝黃崑林老師書法題字，感謝陳俊安藥師鋼筆題字
感謝眾多醫療和警消人員朋友提供照片

歌曲MV

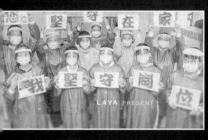

LAYA PRESENT

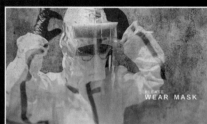

PLEASE WEAR MASK

Hey Hey Hey Oh Hey Hey Hey

HELP EACH OTHER

WASH HAND

末日的氣氛 焦慮的新聞 確診又多幾人

儘管疫情的警報不斷升高 我們期待最後能夠依然互相擁抱

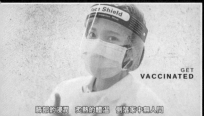

GET VACCINATED

肺部的浸潤 炎熱的體溫 倒落家中無人問

I believe everything's gonna be alright

醫狂跨界：動畫和主題曲

《醫院也瘋狂》系列漫畫迄今出版了 12 集，這十年來感謝許多不同領域的朋友們熱心協助與合作，讓《醫院也瘋狂》能夠從紙本跨界到動畫和音樂領域，特別感謝無厘頭動畫、奈櫻、酷米音樂和愚人夢想。目前《醫院也瘋狂》已有短篇動畫 20 則，以及 5 首以上的音樂主題曲，其中 2015 年同名主題曲《醫院也瘋狂》MV 更在臉書創下近百萬人次觸及率，感謝大家的支持與鼓勵，我們會繼續努力，期待未來能有更多的跨界合作與發展！

《醫院也瘋狂》主題曲

《醫院也瘋狂》短動畫

醫狂跨界

感謝籃寶插圖

感謝賀圖

賀！
醫狂
12
出版

作者：於是空白
臉書：於是空白 -

作者：米八芭
臉書：白袍藥師 米八芭

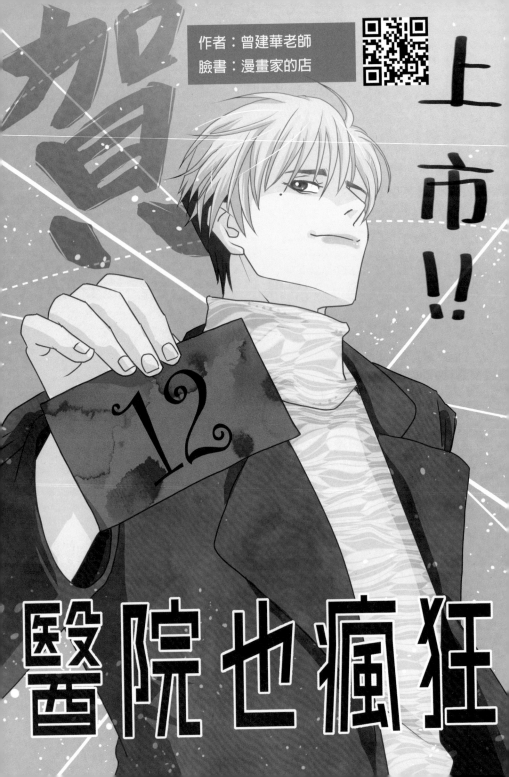

作者：曾建華老師
臉書：漫畫家的店

賀

上市!!

12

醫院也瘋狂

狂賀

醫院也瘋狂 12

狂賣上市!!!

易水翔麟 賀

2022
國語日報
驅邪小子

【好書推薦】

《不焦不慮好自在：和醫師一起改善焦慮症》
林子堯、王志嘉、曾驛翔、亮亮等醫師 合著

焦慮疾患是常見的心智疾病，但由於不了解或偏見，讓許多人常羞於就醫或甚至不知道自己得病，導致生活品質因此受到嚴重影響。林醫師花費多年撰寫這本書，介紹各種焦慮疾患（如強迫症、恐慌症、社交恐懼症和創傷後壓力疾患等），內容深入淺出，希望能讓民眾有更多認識。

手機掃描 QR 碼
博客來購買頁面

定價：280 元

《失眠救星－醫夜好眠：中西醫師教你改善失眠》
林子堯醫師、武執中醫師 合著

失眠是許多人相當困擾的問題，本書由兩位醫師以中西醫的專業知識為大家衛教，讓大家了解睡眠的各種知識以及失眠的各種原因，書籍中淺白文字搭配趣味插圖，讓內容易懂好吸收。

手機掃描 QR 碼
博客來購買頁面

定價：350 元

書籍可至博客來、誠品、金石堂或白象文化 PChome 網路購買

【好書推薦】

《失智不失志：專科醫師教你預防和改善失智症》

林子堯醫師、林典佑醫師 合著

隨著醫學進步、人類壽命延長，世界各國紛紛邁入高齡化社會。失智症患者也越來越多，失智症不僅讓患者認知能力和自我照顧能力嚴重退化，一人罹病也會影響整個家庭和社會。目前失智症仍無法根治，因此防治重點應在於在年輕時候就學會保養之道，以及早期預防與治療。

手機掃描 QR 碼
博客來購買頁面

定價：350 元

《不要按紅色按鈕！醫師教你透視人性盲點》

林子堯醫師 著 / 徐芯 插圖 / 兩元 漫畫

「為什麼有時候叫你不要做的事情反而越想做？」「為什麼有時候我們苦思問題時，暫時休息一下反而會有靈感？」

林醫師以醫學角度講解討論 77 個有趣的心理學現象，閱讀本書將會讓您對人性有更多瞭解。

手機掃描 QR 碼
博客來購買頁面

定價：350 元

書籍可至博客來、誠品、金石堂或白象文化 PChome 網路購買

《廢紙劇場》 費子軒
《白袍恐懼症》 白日雨 聯合創作

真實的間隙

校園霸凌故事 奇幻愛情漫畫

手機掃描 QR 碼
博客來購買頁面

《網開醫面》

網路成癮、遊戲成癮、手機成癮必讀書籍

【簡介】：網路成癮是當代一大問題，隨著網路越來越發達，過度
依賴網路的問題越來越嚴重，本書有淺顯易懂的網路遊
戲成癮相關醫學知識，是教育學子及兒女的好書。

手機掃描 QR 碼
博客來購買頁面

醫院也瘋狂12

出版：林子堯

作者：雷亞(林子堯)、兩元(梁德垣)

醫狂臉書：醫院也瘋狂

醫狂官網：https://www.laya.url.tw/hospital

校對：洪大、何錦雲、林組明、安璿

書法題字：黃崑林、湯翔麟

印刷：先施印通股份有限公司(感謝蔡姊協助)

技術支援：莊富嶧

經銷：白象文化事業有限公司經銷部

電話：04-22208589

地址：(401)台中市東區和平街228巷44號

出版：2022年12月15日

定價：新台幣200元

ISBN：9786260106775

台灣原創醫療漫畫，多年血汗辛苦創作